圖書在版編目（CIP）數據

《孫子兵法》原文譯文：書法版/(春秋)孫武著；啟笛書.
—北京：社會科學文獻出版社，2014.4
ISBN 978-7-5097-5792-5

Ⅰ.①孫… Ⅱ.①孫…②啟… Ⅲ.①楷書—法書—作品集—中國—現代 Ⅳ.①J292.28

中國版本圖書館CIP數據核字(2014)第050850號

《孫子兵法》原文譯文（書法版）（一函兩冊）

原　　著	孫　武
譯 注 者	郭化若
書 法 者	啟　笛（袁守啟）
審　　定	中國東方文化研究會

出 版 人	謝壽光
出 版 者	社會科學文獻出版社
地　　址	北京市西城區北三環中路甲29號院3號樓華龍大廈
郵政編碼	100029

責任部門	綫裝分社
電子信箱	xianzhuang@ssap.com
項目負責	邱啟揚
責任編輯	宋月華
責任印制	岳　陽
裝幀設計	社會科學文獻出版社　美術設計部

經　　銷	社會科學文獻出版社市場營銷中心（010）59367081　59367089
讀者服務	讀者服務中心（010）59367028

印　　裝	揚州古籍綫裝產業有限公司

幅面尺寸	325mm × 230 mm
印　　張	98個筒子頁
幅　　數	188幅
版　　次	2014年4月第1版
印　　次	2014年4月第1次印刷
書　　號	ISBN 978-7-5097-5792-5
定　　價	980.00 圓

孫子兵法
書法版
原文譯文

原著　〔春秋〕孫武
譯注　郭化若
書法　啟笛（袁守啟）
審定　中國東方文化研究會

榮寶齋

社會科學文獻出版社

孫子兵法【出版説明】

出版説明

《孫子兵法》是我國古代軍事家孫武所著，它是古今中外第一部軍事著作，它的軍事思想被世界人類譽爲克敵制勝的法寶，不僅在軍事界被廣泛應用，而且企業家把它運用到企業開發和經營管理當中，無不取得顯著效果。

爲了讓世人更加準確地理解孫子兵法，開國領袖毛澤東，親點軍事科學院副院長、一代儒將郭化若先生翻譯此書，當是權威版本。

近幾年來，文化部中國東方文化研究會會長袁守啟（書法筆名：啟笛），以頑強的毅力、一絲不苟的精神，堅持數年，用最難寫的精到的小楷完成了國學名篇書法系列叢書，約百萬餘字。『啟笛楷書孫子兵法原文譯文（書法版）』，即是其中重要的一部。這種綫裝宣紙書法版圖書比起鉛印本來，具有文雅、静氣和親和力。一卷在手，既能領悟到孫子兵法的深邃涵義，又可享受到書法藝術之美，可謂一舉兩得也。我們相信，孫子兵法原文譯文書法版的出版，一定會受到全社會乃至全球的普遍歡迎，獲得良好的社會效益和經濟效益。

啟笛先生係政治學、經濟學、社會學、國學、書法等諸多方面造詣較深的專家學者，國務院政府特殊津貼專家、博士研究生導師、中國書法藝術研究院院長、中央國家機關書法家協會副主席、中國書法家協會資深理事。他的四幅小楷書法作品於二〇〇八年拍賣七百八十萬圓捐贈汶川地震灾區學校，彰顯出一位學者熱心公益事業、注重培養人才的社會情懷和美德。

榮寶齋

榮寶齋

孫子兵法 作者簡介

袁守啟（啟笛）簡介

袁守啟（啟笛），現任中國東方文化研究會會長，中國宏觀經濟學會副會長，中國書法家協會理事，中央國家機關書法家協會副主席，中國書法藝術研究院院長，中國海洋大學書法研究院院長，教授，研究員，博士生導師，北京師範大學兼職教授，享受國務院政府特殊津貼專家。

二十世紀六十年代，經山東大學成仿吾校長介紹從師郭沫若先生學習書法詩詞，爲其關門弟子，并被授予藝名『啟笛』。八十年代加入中國書法家協會，受業于啟功、歐陽中石先生。啟功先生評價啟笛書法并題詞『王羲之的根基，郭沫若的氣勢』，歐陽中石先生爲啟笛楷書精卷題贊：『積跬前程遠，多年蘊匯深』。現任中國書協主席張海先生稱『啟笛教授是書法界國學功底厚重，造詣頗深的書法藝術家。他的小楷以「魏晉之風躍然紙上」而著稱。』

長期從政，歷任秘書、處長、司長、中管幹部。曾任胡啟立同志辦公室主任、中國宋慶齡基金會黨組副書記、副主席。多次參加國務院總理《政府工作報告》和中央經濟工作會議講話的起草，承擔總理在省部級主要領導幹部落實『科學發展觀』研究班重要講話的起草。

出版國學、經濟學、社會學、法學、書法著作四十多部，楷書唐詩三百首、楷書宋詞三百首分別刻碑於深圳市、海口市。革命老前輩習仲勛的夫人齊心在啟笛陪同下，參觀了楷書唐詩三百首碑林，并即興用毛筆書寫了『好學問上』的寄語。

目錄

孫子兵法【目錄】

孫子序 　　　　　一
計篇第一 　　　　七
作戰篇第二 　　 一八
謀攻篇第三 　　 二九
形篇第四 　　　 四一
勢篇第五 　　　 五三

虛實篇第六 　　 六五
軍爭篇第七 　　 八四
九變篇第八 　　 九九
行軍篇第九 　　一〇八
地形篇第十 　　一二五
九地篇第十一 　一三八
火攻篇第十二 　一六六
用間篇第十三 　一七四

孫子序

曹操

原文

操聞上古有弧矢之利,《論語》曰足兵,《尚書》八政曰師,《易》曰師貞丈人吉,《詩》曰王赫斯怒,爰整其旅,黃帝、湯、武咸用干戚以濟世也。《司馬法》曰人故殺人殺之可也。恃武者滅,恃文者亡,夫差、偃王是也。聖人之用兵,戢而時動,不得已而用之。

孫子兵法 ▶ 孫子序 ◀

吾觀兵書戰策多矣,孫武所著深矣。孫子者,齊人也,名武,為吳王闔閭作《兵法》一十三篇,試之婦人,卒以為將,西破強楚入郢,北威齊晉後百歲餘有孫臏,是武之後也。審計重舉,明畫深圖,不可相誣。而但世人未之深亮訓說,況文煩富,行於世者失其旨要,故撰為略解焉。

譯文 本人聽說遠古時候就有人利

孫子兵法 ▎孫子序 ▍

用弓箭,《論語》上說過治理國家需要充足的兵力,《尚書》所說的八種政事中有一種就叫軍事,《易經》上說出兵正義就會使主帥吉利,《詩經》上說周王赫然大怒於是整頓他的軍隊出戰,軒轅黃帝、商湯王、周武王都使用過武力拯救社會,《司馬法》說誰故意殺害別人就可以把他殺掉,只依靠武力的會滅亡,只依靠仁義的會滅亡吳王

夫差和徐偃王就是這樣的例子。聖智人的用兵,平時做好準備必要時才出動,在不得已的情況下才用兵作戰。

我讀過的兵書和戰策很多,覺得孫武所著的兵法論述深刻。孫子是齊國人名武,他為吳王闔閭作《兵法》十三篇,吳王闔閭命他按照兵法操練婦女,後來終於用他為將軍,結果吳國向西打敗了強大的楚國,攻

孫子兵法 ▎孫子序 ▎

入楚國的國都—郢,并對北方的齊國和晉國造成很大的威脅。一百多年以後,齊國又出了個著名的軍事家孫臏,是孫武的後代。《孫子兵法》中記述了孫子怎樣周密地思考、慎重地采取軍事行動,謀劃明確而深刻,這是不容曲解的。但是,世人對《孫子兵法》沒有作深入、透徹的解說,況且該書文字繁多,在社會上流行的一些本子失去原作的主要精神,所以我為它撰寫了簡略的解說。



計篇第一

譯者提要 《孫子兵法》十三篇以計為首篇。計是當時《孫子兵法》所用的範疇，直譯為計算或估計，是戰前對敵我雙方的政治、經濟、軍事、天時、地利和將帥才能等現有的客觀條件的估計和對比，即我們今天所說的通過敵對雙方有關戰爭勝敗的條件進行對比，從而作出勝敗估計。緊接着論述了戰略上總的方針和主要原則以結束本篇。

孫子兵法 【計篇第一】

原文 孫子曰：兵者，國之大事，死生之地，存亡之道，不可不察也。

譯文 孫子說：戰爭是國家的大事，關係到軍民的生死，國家的存亡，是不可以不認真研究的。

孫子兵法【計篇第一】

原文 故經之以五，校之以計，而索其情，一曰道，二曰天，三曰地，四曰將，五曰法。道者，令民與上同意者也，可與之死，可與之生，民弗詭也。天者，陰陽、寒暑、時制也。地者，高下、遠近、險易、廣狹、死生也。將者，智信、仁勇、嚴也。法者，曲制官道、主用也。凡此五者，將莫不聞，知之者勝，不知者不勝。故校之以計，而索其情。曰：主孰有道？將孰有能？天地孰得？法令孰行？兵眾孰強？士卒孰練？賞罰孰明？吾以此知勝負矣。

譯文 所以，要用五項決定戰爭勝敗的基本因素為經，把對敵對雙方的優劣條件的估計作比較來探索戰爭勝負的情勢。這些主要條件是一政治，二天時，三地利，四將帥，五法制政治，是講要使民眾和君主的願望一致，可以叫他們為君主死，為君主生，

孙子兵法 计篇第一

而不敢违抗。天时,是讲昼夜、阴晴、寒冬酷暑等气候季节情况。地利,是讲高山洼地、远途近路、险要平坦、广阔狭窄、死地生地等地形条件。将帅,是讲才智、诚信、仁慈、勇敢、威严等条件。法制,是讲部队的组织编制、指挥信号的规定、将吏的职责、粮道和军需军械的管理等的情况和制度能否严格执行。凡属这五方面情况,将帅都不能不知道。凡了解这

些情况的就能胜利,不了解的就不能胜利。所以,要把对双方优劣条件的估计作比较,来探索战争胜负的情势。要看哪一方君主的政治开明?哪一方将帅的指挥高明?哪一方天时地利有利?哪一方法令能贯彻执行?哪一方的武器装备精良?哪一方的士卒训练有素?哪一方的赏罚公正严明?我们根据这些,就可以判断谁胜谁败了。

原文　將聽吾計,用之必勝,留之;將不聽吾計,用之必敗,去之。

譯文　如果能聽從我的計謀,就留在這裏,如果不能聽從我的計謀,雖用我指揮作戰,一定會失敗,就告辭而去。

原文　計利以聽,乃為之勢,以佐其外。勢者,因利而制權也。

譯文　分析利害條件,使意見被采納,然後就造成有利的態勢,作為外在的輔助條件。所謂勢,就是利用有利的情況,而進行機動。

原文　兵者,詭道也。故能而示之不能,用而示之不用,近而示之遠,遠而示之近,利而誘之,亂而取之,實而備之,強而避之,怒而撓之,卑而驕之,佚而勞之,親而離之,攻其無

孫子兵法【計篇第一】

孫子兵法【計篇第一】

譯文 用兵是一種詭詐的行為，所以，能打，裝做不能打，要打，裝做不要打，要向近處，裝做要向遠處，要向遠處，裝做要向近處；給敵人以小利去引誘它，迫使敵人混亂然後攻取它。或譯，敵人貪利，就用小利引誘它；敵人已經混亂，就要乘機攻取它。敵人力量充實，就要防備它；敵人兵力優勢，就要避免決戰；激怒敵人，卻屈撓它。或譯：敵人激怒，要屈撓它，卑辭示弱，使敵人驕傲。敵人休整得好，要設法疲勞它，敵人內部和睦，要設法離間它。攻擊敵人無備的地方，出乎敵人意外的行動。這是軍事家取勝的奧妙，是根據隨時變化的情況，臨機應變，不能事先規定的。

原文 夫未戰而廟算勝者，得算多也，未戰而廟算不勝者，得算少也。多算勝，少算

備，出其不意。此兵家之勝，不可先傳也。

不勝,而況無算乎!吾以此觀之,勝負見矣。

譯文 凡是未開戰之前預計可以打勝仗的,是因為勝利的條件充分,未開戰之前預計不能打勝仗的,是因為勝利的條件不充分;條件充分的能勝利,不充分的不能勝利,何況毫無條件呢?我們根據這些來看,勝敗就可以看出來。

孫子兵法

計篇第一
作戰篇第二

作戰篇第二

譯者提要 本篇以作戰命名,緊接計篇論述戰前計劃之後,再論作戰問題。古代戰爭不分戰役、戰鬥,也不論大戰小戰統稱為作戰。要發動一場較大規模的作戰必須先籌劃費用、糧秣、物資。本篇立論主要着重闡明戰爭的勝負依賴於經濟財政、物資等物質條件在內

的强弱,由于当时生产方式还很落後,物资还很不充裕,军队组织也很不严密和不巩固,各诸侯国互相吞并的战争又为奴隶和农奴及其它贫穷劳动者所反对,所以《孙子兵法》对进攻作战主张速胜而反对持久,又因交通不便运输困难,所以提出因粮於敌的主张。

原文 孙子曰:凡用兵之法,驰车千驷,

孙子兵法 【作战篇第二】

革车千乘,带甲十万,千里馈粮,则内外之费,宾客之用,胶漆之材,车甲之奉,日费千金,然後十万之师举矣。其用战也贵胜,久则钝兵挫锐,攻城则力屈,久暴师则国用不足。夫钝兵挫锐、屈力殚货,则诸侯乘其弊而起,虽有智者,不能善其後矣。故兵闻拙速,未睹巧之久也。夫兵久而国利者,未之有也。故不尽知用兵之害者,则不能尽知用兵之利也。

孫子兵法【作戰篇第二】

译文　孫子說：凡用兵作戰的一般規律，要動用輕車千輛，重車千輛，步卒十萬，還要向千里之外運輸糧食，那末前方後方的經費，招待國賓使節的用度，膠漆器材的補充，車輛盔甲的補修，每天要開支千金，然後十萬軍隊才能出動。用這樣的軍隊去作戰，就要求速勝，持久就會使軍隊疲憊、銳氣挫傷；攻城就會使兵力消耗，讓軍隊長久暴露在國外，就會使國家的財政發生困難。如果兵疲、氣挫、力盡、財竭，則列國諸侯就會乘着你的危機而起兵進攻，那時雖有智謀的人，也無法替你挽救危局了。所以用兵只聽說老實的速決，沒有見到弄巧的持久戰爭持久而對國家有利，是不會有的事情，所以不完全了解用兵有害方面的人，就不能完全了解用兵的有利方面。

原文　善用兵者,役不再籍,糧不三載,取用於國,因糧於敵,故軍食可足也。

譯文　善於用兵的人,兵員不征集兩次,糧秣不運輸三回,軍需自國內取用,糧秣就敵國征集,所以軍隊的糧秣就可以保證足食了。

原文　國之貧於師者遠輸,遠輸則百姓貧。近師者貴賣,貴賣則百姓財竭,財竭則

孫子兵法【作戰篇第二】

急於丘役,力屈、財殫,中原內虛於家。百姓之費,十去其七;公家之費,破車罷馬,甲冑矢弩,戟盾蔽櫓,丘牛大車,十去其六。

譯文　國家之所以會因軍隊出動而貧窮的,就是由於遠道運輸,遠道運輸,百官家屬都要貧困。在軍隊集中的附近地方,東西就會漲價,東西漲價,就會使得百官及其家屬感到威脅,國家因財富枯竭就急於增

孫子兵法【作戰篇第二】

加賦役,國力耗盡,財富枯竭,國內家家空虛,百姓的財產要耗去十分之七,公室的耗費,車輛損壞,馬匹疲憊,盔甲、弓弩、戟盾、蔽櫓以及運輸用的牛和大車,也要損失十分之六.

原文　故智將務食於敵,食敵一鍾,當吾二十鍾;䓞秆一石,當吾二十石.

譯文　所以聰明的將帥務求就糧於敵國,吃敵糧一鍾抵得本國的二十鍾,用草

料一石抵得本國的二十石.

原文　故殺敵者,怒也;取敵之利者,貨也.故車戰得車十乘已上,賞其先得者,而更其旌旗,車雜而乘之,卒善而養之,是謂勝敵而益強.

譯文　要使軍隊勇敢殺敵就要激勵部隊,要使軍隊勇於奪取敵人的物資,就要獎賞士兵,在車戰中,凡繳獲戰車十輛以上

的，就獎勵首先奪得戰車的人，并且把車上敵人的旗幟換成自己的旗幟，派出自己的士兵和俘虜來的士兵夾雜乘坐，對俘虜的兵卒要優待和供養他們，這就是所謂越戰勝敵人也越加壯大自己。

譯文 所以，用兵利於速勝，不利於持久。

原文 故兵貴勝，不貴久。

孫子兵法【作戰篇第二】

原文 故知兵之將，民之司命，國家安危之主也。

譯文 所以，懂得用兵的將帥，是民眾的司命，國家安危的主宰。

謀攻篇第三

譯者提要　謀攻篇講的是關於臨戰前進攻的計謀問題。內容包含關於全勝的意圖，進攻的目標和作戰方法，戰略指導關係，知勝的方法，收句提出知彼知己百戰不殆的名言。

原文　孫子曰：凡用兵之法，全國為上，

孫子兵法 謀攻篇第三

破國次之；全軍為上，破軍次之；全旅為上，破旅次之；全卒為上，破卒次之；全伍為上，破伍次之。是故百戰百勝，非善之善者也，不戰而屈人之兵，善之善者也。

譯文　孫子說：指導戰爭的法則是使敵人舉國完整地屈服是上策，擊破敵國就差些；使敵人全軍完整地降服是上策，擊破敵人的軍就差些；使敵人全旅完整地降服

是上策,擊破敵人的旅就差些,使敵人全卒完整地降服是上策,擊破敵人的卒就差些;使敵人全伍完整地降服是上策,擊破敵人的伍就差些。因此,百戰百勝,還不算高明中最高明的,不戰而使敵人屈服,才算得是高明中最高明的呀!

原文 故上兵伐謀,其次伐交,其次伐兵,其下攻城。攻城之法為不得已,修櫓轒轀、

孫子兵法 謀攻篇第三

具器械,三月而後成,距闉又三月而後已。將不勝其忿而蟻附之,殺士三分之一而城不拔者,此攻之災也。故善用兵者,屈人之兵而非戰也,拔人之城而非攻也,破人之國而非久也,必以全爭於天下,故兵不頓而利可全,此謀攻之法也。

譯文 所以,指導戰爭的上策是挫敗敵人的戰略計謀,其次是挫敗敵人的外交,

孫子兵法【謀攻篇第三】

再次是進攻敵人的軍隊,下策是攻城,攻城的辦法是不得已的。製造攻城的巢車和輜重,準備攻城器械三個月才能完成構築攻城的土山又要三個月才能竣工,將帥不勝其忿怒,驅使他的軍隊像螞蟻一般地去爬城,士兵傷亡三分之一而城還是攻不下來,這就是攻城的災害呀,所以善於指導戰爭的人,屈服敵人的軍隊不用硬打奪取敵人的城堡不用硬攻,滅亡敵人的國家不須曠日持久,一定要用全勝的計謀爭勝於天下,這樣軍隊不致受到挫傷而勝利可以完滿取得。這就是謀劃進攻的法則。

原文 故用兵之法,十則圍之,五則攻之,倍則分之,敵則能戰之,少則能逃之,不若則能避之,故小敵之堅,大敵之擒也。

譯文 所以用兵的法則,有十倍於敵

孫子兵法 謀攻篇第三

譯文 將帥好比是國家的輔助將帥和國家的關係如同輔車相依，如果相依無間國家一定強盛，相依有隙國家一定衰弱。

原文 故君之所以患於軍者三：不知軍之不可以進而謂之進，不知軍之不可以退而謂之退，是為縻軍。不知三軍之事，而同三軍之政者，則軍士惑矣。不知三軍之權，而同三軍之任，則軍士疑矣。三軍既惑且疑，則

的兵力就包圍敵人，有五倍於敵的兵力就進攻敵人，有一倍於敵的兵力就要設法分散敵人，有與敵相等的兵力就要善於設法擊敗敵人。兵力比敵人少就要退卻，實力比敵人弱，就要避免決戰，所以弱小的軍隊如果固執堅守，就會成為強大敵人的俘虜了。

原文 夫將者，國之輔也，輔周則國必強，輔隙則國必弱。

[Page too faded/illegible to transcribe reliably]

诸侯之难至矣,是谓乱军引胜。

译文 国君可能使军队受到祸害的情况有三种:不懂得军队不可以前进而硬叫它前进,不懂得军队不可以后退而硬叫它后退,这叫做牵制军队,不懂得军队的内部事情而干预军事行政,就会使官兵迷惑;不懂得军事的权变而干预军队指挥,就会使军队怀疑。军队既迷惑而且怀疑,列国诸侯就会乘机而来为难,这就是所谓搞乱军队,自己引来敌人的胜利。

孙子兵法【谋攻篇第三】

原文 故知胜有五:知可以战与不可以战者胜,识众寡之用者胜,上下同欲者胜,以虞待不虞者胜,将能而君不御者胜。此五者,知胜之道也。

译文 有五种情况可以预见到胜利:凡是能看清情况知道可以打或不可以打者,知胜之道也。

孫子兵法 謀攻篇第三

的，就能勝利懂得多兵的用法也懂得少兵的用法的就能勝利，官兵有共同欲望的，就能勝利，自己有準備以對付疏忽懈怠的敵人的，就能勝利，將帥有指揮才能而國君不加以控制的，就能勝利。這五條，是預見勝利的方法。

原文

故曰：知彼知己，百戰不殆；不知彼而知己，一勝一負；不知彼，不知己，每戰必殆。

譯文

所以說：了解敵人，了解自己，百戰都不會有危險；不了解敵人而了解自己，勝敗的可能各半；不了解敵人也不了解自己，那就每戰都有危險了。

[Page too faded/illegible to transcribe reliably.]

形篇第四

译者提要

《孙子兵法》用形这一概念（范畴）名篇，全篇主要是讲战争的胜败是由客观物质条件为基础而决定，并讲如何善于利用这些条件。形，简单地说就是有形的物质。《孙子兵法》不把这种客观物质力量看成死的、静止的、孤立的。他在篇末用决积水于千仞之溪者，形也这样形象思维来指明要把物质力量集中并决开这积水，让它从八百丈陡溪上倾泻而下，这种迅猛的运动速度乘积水的重量以加强其冲击的能量，把物质看成运动中的物质，这在古代军事理论家中算是难能可贵的。

孙子兵法 ▌形篇第四 ▼

原文 孙子曰：昔之善战者，先为不可

勝,以待敵之可勝。不可勝在己,可勝在敵。故善戰者,能為不可勝,不能使敵之必可勝。故曰勝可知,而不可為。不可勝者,守也,可勝者,攻也。守則不足,攻則有餘。善守者,藏於九地之下,善攻者,動於九天之上。故能自保而全勝也。

譯文 孫子說,從前會打仗的人,先要造成不會被敵戰勝的條件,來等待可以戰勝敵人的機會。不會被敵戰勝這權力操在我軍自己手中。可不可能戰勝敵人却在於敵人是否犯錯誤暴露了弱點,所以會打仗的人能夠做到不會被戰勝,而不能使敵人一定出現被我戰勝的情況,所以說勝利可以預見到,而不能憑主觀願望去強求,使敵不能勝我,這是屬於防守方面的事,使我可以勝敵,這是屬於進攻方面的事。采取防守,

孫子兵法【形篇第四】

孫子兵法 ▐ 形篇第四 ▐

原文

是由於兵力不足，我方暫處劣勢，采取進攻是由於兵力有餘，我方兵力已擁有優勢。善於防守的人，深深蔭蔽自己兵力於各種地形之下；善於進攻的人，高度發揮自己力量，動作於各種天候之中。所以能保存自己而取得完全消滅敵人的勝利。

原文 見勝不過眾人之所知，非善之善者也。戰勝而天下曰善，非善之善者也。故

舉秋毫不為多力，見日月不為明目，聞雷霆不為聰耳。古之所謂善戰者，勝於易勝者也。故善戰者之勝也，無智名，無勇功。故其戰勝不忒。不忒者，其所措必勝，勝已敗者也。故善戰者，立於不敗之地，而不失敵之敗也。是故勝兵先勝而後求戰，敗兵先戰而後求勝。善用兵者，修道而保法，故能為勝敗之政。

譯文 預見到勝利，不超過一般人的

孙子兵法 【形篇第四】

见识算不得最高明,打了胜仗普天下都说打得好,这也算不得了不起的高明。这就象举得起秋天的毫毛极言其轻算不得大力,看得见日月算不得眼明,听得见雷霆算不得耳聪一样,古来所说的善于打仗的人都是在容易取胜的条件下战胜敌人的,所以善于打仗的人打了胜仗并没有智谋的名声,也没有勇猛的武功。所以他取得胜利不

会有差错,其所以不会有差错,是因为他的战略措施先造成必胜的条件战胜已处于失败地位的敌人。善于打仗的人总是使自己处于不败的地位,而不放过使敌人失败的机会。因此胜利的军队先有了胜利的把握才寻找敌人交战,失败的军队往往是先冒险同敌人交战,企图在作战中去求侥幸的胜利。善于领导战争的人,修明政治,确保

(Page too faded/low-resolution to reliably transcribe.)

法制,所以能掌握勝敗的決定權。

原文 兵法:一曰度,二曰量,三曰數,四曰稱,五曰勝,地生度,度生量,量生數,數生稱,稱生勝。

譯文 軍事上有五個範疇:一是度,二是量,三是數,四是稱,五是勝。敵對雙方都有土地,有了土地就產生土地面積大小不同的度的問題,雙方土地面積大小的度的不

孫子兵法【形篇第四】

同,就產生物產資源多少的量的問題,雙方物產資源多少的量的不同,就產生能動員和供給兵卒眾寡的數的問題,雙方人力眾寡的數的不同,就產生軍事力量輕重對比的稱,了雙方力量輕重的稱的不同,就產生勝敗。

原文 故勝兵若以鎰稱銖,敗兵若以銖稱鎰。

譯文 勝利的軍隊,在力量對比上,就象用鎰稱銖那樣占絕對優勢,自然輕而易舉,必勝無疑,失敗的軍隊,在力量對比上,就象用銖稱鎰那樣,處於絕對劣勢,自然無能為力,必敗無疑。

原文 勝者之戰民也,若決積水於千仞之溪者,形也。

譯文 勝利者指揮軍隊作戰,就象決

孫子兵法【形篇第四】

開在八百丈高處的溪中積水那樣,這是重大的物質在迅猛運動中加強了力量衝力的表現呀!

[Page too faded/low-resolution to reliably transcribe.]

勢篇第五

譯者提要 上篇《孫子兵法》用形這一範疇命名，本篇則以勢名。上篇着重講客觀的物質力量，本篇則主要論述主觀指導上出奇和造勢。前一篇孫子講的形，實質上是我們現在說的運動中的物質，本篇孫子所講的勢，實質上就是物質的運動。他要求軍隊組織嚴密，部署得宜，紀律嚴明，縱然遭敵突然攻擊也必不至失敗，即所謂鬥亂而不可亂，形圓而不可敗。它要求以奇勝，善出奇，奇正多變無窮如天地不竭如江河。它用質重形圓的大石，從八百丈高山上向下滚動的形象生動地說明物質在急劇運動中的活力和能量，這就是它所要求造成的勢。

孫子兵法【勢篇第五】

孫子兵法 【勢篇第五】

原文 孫子曰：凡治眾如治寡，分數是也；鬥眾如鬥寡，形名是也；三軍之眾，可使必受敵而無敗者，奇正是也；兵之所加，如以碫投卵者，虛實是也。

譯文 孫子說：管理大部隊，如同管理小部隊一樣，這是由於組織得好、指揮大部隊作戰，如同指揮小部隊作戰一樣，這是由於有規定好了的信號來指揮。統帥全國軍隊，即使遭受敵人的進攻，也一定不致失敗，這是由於奇正運用得正確軍隊進攻所向，如同用石頭打雞蛋一樣，這是由於避實就虛運用得適宜。

原文 凡戰者，以正合，以奇勝。故善出奇者，無窮如天地，不竭如江河。終而復始，日月是也。死而復生，四時是也。聲不過五，五聲之變，不可勝聽也。色不過五，五色之變，不可

孫子兵法【勢篇第五】

譯文 作戰總是用正兵擋敵,用奇兵取勝。所以善於出奇的將帥,其戰法變化就象天地那樣運行無窮,象江河那樣奔流不竭,入而復出,如同日月的運轉,去而又來,類似四季的更迭。樂音不過五個音階,可是五個音階的變化,就聽不勝聽;顏色不過五種色素,可是五種色素的變化,就看不勝看;滋味不過五樣味素,可是五樣味素的變化,就嘗不勝嘗。作戰的形式不過奇正,可是奇正相互轉化,就象圓的變化就無窮無盡,奇正相互轉化,就象圓環一樣,無始無終,誰能窮盡它呢?

原文 激水之疾,至於漂石者,勢也;鷙鳥之疾,至於毀折者,節也。是故善戰者,其勢

勝觀也,味不過五,五味之變,不可勝嘗也。戰勢不過奇正,奇正之變,不可勝窮也。奇正相生,如環之無端,孰能窮之?

險其節短,勢如彍弩,節如發機。

譯文 湍急的水,飛快地奔流以至能衝走石頭,這就叫做勢;鷙鳥迅飛猛擊以至能捕殺小鳥小獸,這就叫做節。所以善於指揮作戰的人,他所造成的態勢是驚險的,發出的節奏是短速的。驚險的勢就象張滿的弓弩,短速的節奏就象擊發弩機把箭矢突然射出一般。

孫子兵法【勢篇第五】

原文 紛紛紜紜,鬥亂而不可亂也;渾沌沌,形圓而不可敗也。

譯文 旌旗紛紛,人馬紜紜在混亂的戰鬥中作戰要使軍隊不混亂,戰車轉動步卒奔馳在迷蒙不清的情況中打仗要部署得各方面都能對付可能發生的情況而不會被打敗。

原文 亂生於治,怯生於勇,弱生於強。

孫子兵法【勢篇第五】

治亂，數也；勇怯，勢也；強弱，形也。

譯文 混亂從嚴整中發生，怯懦從勇敢中發生，軟弱從堅強中發生。嚴整或混亂，這是組織編制的好壞問題；勇敢或怯懦，這是態勢的優劣問題；強盛或軟弱，這是力量大小的表現。

原文 故善動敵者，形之，敵必從之；予之，敵必取之，以利動之，以卒待之。

譯文 善於調動敵人的將帥，偽裝假象迷惑敵人，敵人就會聽從調動，投其所好引誘敵人，敵人就會來奪取。用小利去調動敵人，用重兵來等待掩擊它。

原文 故善戰者，求之於勢不責於人，故能擇人而任勢。任勢者，其戰人也，如轉木石。木石之性，安則靜，危則動，方則止，圓則行。故善戰人之勢，如轉圓石於千仞之山者，勢

译文 善於作戰的人，要依靠善於造成有利的態勢以取勝而不苛求將吏的責任。所以要能選擇將吏去利用各種有利的態勢。所謂任勢，是說善於選用將吏指揮作戰，就象滾動木頭、石頭一般。木頭、石頭的本性，放在安穩平坦的地方就靜止，放在險陡傾斜的地方就滾動；方的會靜止，圓的會滾動。所以，善於指揮作戰的人所造成的有利態勢，就象轉動圓石從八百丈高山上滾下來那樣。這就是所謂勢呀！

孫子兵法【勢篇第五】

虚实篇第六

译者提要

虚实是《孙子兵法》用这一对对立的范畴为篇名。篇中中心思想是阐扬虚和实是相互依存，在一定条件下是相互变化的。这里说明敌军有实必有虚无论怎样配备都必然有弱点暴露，而且我能设法造成敌之弱点然后避实击虚是孙子战略思想中主要的一个原则。篇中主要论述争取主动，避免被动，造成敌人弱点迫使或诱使敌之兵力分散疲惫，我则集中兵力，以逸待劳，一发现敌之弱点则应迅速乘虚而入，攻其无备，因敌而制胜。于是得出胜可为也的结论。

原文

孙子曰：凡先处战地而待敌者佚，后处战地而趋战者劳。故善战者，致人而

孫子兵法 虛實篇第六

譯文 孫子說：凡先到戰場等待敵人的就安逸，後到戰場奔走應戰的就疲勞，所以善於指揮作戰的人能調動敵人而不被敵人調動。

原文 能使敵自至者，利之也，能使敵不得至者，害之也。故敵佚能勞之，飽能飢之，安能動之。

譯文 能使敵自動進到我預定地域的，是用小利引誘它，能使敵不能到達其預定地域的，是制造困難阻止了它。所以敵軍休息得好，能夠使它疲勞，敵軍糧食充足能夠使它飢餓，敵軍駐扎安穩能夠使它移動。

原文 出其所不趨，趨其所不意。行千里而不勞者，行於無人之地也。攻而必取者，攻其所不守也，守其所不攻也。

译文 进军向敌人不及急救的地方，急进向敌人意料不到的方向，行军千里而不劳顿的，是因为走的是没有敌人守备的地区。进攻必然会得手，是因为进攻的是敌人没有防守或不易防守的地点，防御必然会稳固，是因为扼守的是敌人所不进攻或攻不下的地方。

原文 故善攻者，敌不知其所守，善守者，敌不知其所攻。

译文 所以善于进攻的，敌人不知道怎么防守，善于防御的，敌人不知道怎么进攻。

原文 微乎微乎，至于无形，神乎神乎，至于无声，故能为敌之司命。

译文 微妙呀，微妙到看不出形迹，神奇呀，神奇到听不见声息，所以能成为敌人

孙子兵法【虚实篇第六】

的主宰。

原文 進而不可禦者，衝其虛也；退而不可追者，速而不可及也。故我欲戰，敵雖高壘深溝，不得不與我戰者，攻其所必救也；我不欲戰，雖畫地而守之，敵不得與我戰者，乖其所之也。

譯文 前進而使敵人不能抵禦的，是因為衝擊敵人空虛的地方；後退而使敵人無法追擊的，是因為退得迅速使敵人追趕不上。所以我軍想要打敵人雖然高壘深溝也不得不同我在野外作戰的，是因為進攻敵人所必救的地方我軍不想打，雖然畫地防守，敵人也無法來同我作戰的，是因為我們誘使敵人背離他所要走的方向。

孫子兵法【虛實篇第六】

原文 故形人而我無形，則我專而敵分，我專為一，敵分為十，是以十攻其一也，則

孫子兵法 【虛實篇第六】

譯文 能察明敵人情況而不讓敵人察明我軍情況,這樣我軍的兵力就可以集中而敵人兵力就不得不分散了。我軍兵力集中在一處,敵人兵力分散在十處,這就是用十倍於敵的兵力去攻擊敵人,這樣我軍就成了優勢,敵人就轉為劣勢了。能夠集中優勢兵力攻擊劣勢的敵人,那麼同我軍當面作戰的敵人就有限了。我軍所要進攻的地方敵人不得而知,不得而知,那末他所要防備的地方就多,敵人防備的地方一多,那末我軍所要進攻的敵人就少了。

原文 故備前則後寡,備後則前寡,備左則右寡,備右則左寡,無所不備則無所不

我眾而敵寡,能以眾擊寡者,則吾之所與戰者,約矣。吾所與戰之地不可知,不可知,則敵所備者多,敵所備者多,則吾所與戰者寡矣。

孙子兵法 虚实篇第六

寡寡者备人者也,众者使人备己者也。

译文 所以,防备了前面後面的兵力就薄弱;防备了後面前面的兵力就薄弱,防备了左边右边的兵力就薄弱,防备了右边左边的兵力就薄弱,防备到处都防备就到处兵力薄弱。兵力劣势是因为被动地防备敌人,兵力优势是因为敌人被动地防备我军。

原文 故知战之地,知战之日,则可千

里而会战;不知战之地,不知战之日,则左不能救右,右不能救左,前不能救後,後不能救前而况远者数十里,近者数里乎?

译文 能预料在什麽地方打,在什麽时候打,就是跋涉千里也可以同敌人交战,不能预料在什麽地方打在什麽时候打,那时候打,就连左路也不能救右路,右路也不能救左路,前面也不能救後面,後面也不能救前面,

何況遠在數十里，近在數里呢，

原文 以吾度之，越人之兵雖多，亦奚益於勝敗哉？！

譯文 依我分析，越國的兵雖多，又有補益於決定戰爭的勝敗呢？

原文 故曰：勝可為也。敵雖眾，可使無鬥。

譯文 所以說：勝利是可以造成的。敵

孫子兵法 【虛實篇第六】

軍雖多，可以使它無法戰鬥。

原文 故策之而知得失之計，作之而知動靜之理，形之而知死生之地，角之而知有餘不足之處。

譯文 所以要籌算一下計謀來分析得失利害，激動一下敵軍來了解敵靜規律，偵察一下情況來了解哪裏有利哪裏不利，進行一下小戰來了解敵人哪方面

優勢哪方面劣勢。

原文 故形兵之極,至於無形,無形則深間不能窺,智者不能謀。

譯文 所以偽裝佯動做到最好的地步,就看不出形迹,看不出形迹即便有深藏的間諜也窺察不到底細,聰明的敵人也想不出辦法來

原文 因形而錯勝於眾,眾不能知,人

孫子兵法 虛實篇第六

皆知我所以勝之形,而莫知吾所以制勝之形,故其戰勝不復,而應形於無窮。

譯文 適應敵情而取勝,把勝利擺在眾人面前,眾人還是莫明其妙;人們只知道我們所以戰勝敵人的作戰方式,卻不知道我們怎樣靈活運用這些作戰方式,所以每次戰勝,都不是重復老一套的方式,而是適應不同的情況,變化無窮。